侯吉諒臨王羲之傳本墨跡

十月十三日羲之頓首
頓首頃遘

姨母哀痛摧剝情

不自勝奈何奈何因反慘

塞不次王羲之頓首頓首

又姨母帖隸意沉著當為右軍少作

甲午深秋臨於詩硯齋侯吉諒

省十二日山陰羲

之報近欲遣此書主簿

巧報人不爾差涼耿

遣且得消青十六日

書停行無人不辦遣信昨至此且得去月十六日書雖遠為慰過囑卿佳不吾諸患殊劣殊劣方陟道憂悴力不具羲之報

初月帖乃武則天時摹本原作仍歸獻匡千載之後但存摹本令人慨嘆癸巳三月侯吉諒

此粗平安脩載來十餘
日清人近萋存想明白
當復集來無由同
增悅

唐人精摹必纖毫俱現平安帖
乃其中翹楚癸巳三月俟吉諒

羲之白不審、尊體比復
何如遲復奉告羲之之中冷無
賴尋復白羲之白

唐人摹本墨色皆如點漆此乃皮紙精良所致
現代製紙多草率其事非不能也書者以紙傳世
能不求其完備乎此作墨色筆畫皆能不下古
人者紙藝精良也癸巳三月侯吉諒

奉橘三百枚霜未降未
可多得

奉橘帖乃送禮短書文字簡省而敬重其事也
不應以其簡短而視為便箋癸巳三月傅吉論

羲之頓首快雪時晴佳想
安善未果為結力不次王
羲之頓首 山陰張侯

甲午立春後寒流復來且酷冷於冬因甚思
快雪時晴之樂故選興聯此候吉辭

古一白畫之白血獨

秋有但吾滅新作及河

玄有吾去吉言六郝庄

日絹晃畫沙之不

而言吾郝郡台力不子

玉華〿

癸巳春日偶書詩
十二月帖墨色如夢

得去月十九日書見植不如
陽桥內省主久為主情
但筆遏之耳藥石
蕭委善又如痛八日如
十月净可言渴仁

都下帖七月帖摹於同紙 癸巳三月 僕 書諒

羲之頓首喪亂之極
先墓再離荼毒追
惟酷甚號慕摧絕
痛貫心肝痛當奈何
奈何雖即修復未獲

奔馳衰毒盡深於

方於隨紙感哽而不

可之義言殷有

喪亂帖起筆如切如割轉折鋒芒凌厲
用力之深重為他帖所無蓋情志悱憤
以致筆墨隨之一變癸巳三月後吉諒

二謝面未比當遲詠良不
静羲＜女愛再拜
想邰兒悉佳前患者善
所送議當試君書
古著遙

二謝帖用筆變化極大
配伍有出奇之妙俟吉諒

二謝面未比面遲詠良不

静羲之女愛再拜

想邵兒悉佳前患者善

所送議當試尋省

去昌遙示

二謝帖文意筱如天書
癸巳春俊吉諒

得示知足下猶未佳耿耿

吾亦劣劣明日出乃行

不欲觸霧故也遲

散王羲之

得示帖用筆多連綿可以想見書寫之時
必紙墨相合心手無間也 癸巳三月侯吉諒

頻有哀禍必�摧切

割不能自勝奉為東

汋先墓增感

頻有哀禍之悲痛俱在筆墨之中右軍

筆法發端於心胸也癸巳三月俟吉諒

九月十七日羲之報且因

孔侍中信書想弘必至不

孔領軍庶後問

孔侍中帖存於日本皇宮品相完善當見
唐代摹本之原貌也癸巳二月在東京博物
館得見真跡神氣逼人俟吉諒

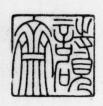

憂懸不能須臾忘心
故旨遣取消息兼示之
報

憂懸三行接於孔侍中帖之後當不為
同一書信蓋晉人書信格式嚴謹不應另
起行書同事也癸巳三月俟吉諒

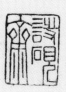

岩之六禹谓之浚出山川传
奇物雄易岩右大冲三
者孙乃不偏重浚郡為
為奇岁之天极自言元
也可泻采蜀岩乃来还少
人之平主时尧言之逄法

知其自而来担不忘鎮
叟去来而勤理子要去
及口去叟咨汝咤嵘眉
而桓宾不朽言坐多但
言迷以以敢於叟昃

游目帖當為右軍草書冠軍　癸巳三月候吉臨

每念長風帖傳為褚遂良摹本末知何據視其
點畫或為後人臨本因無摹書右軍之特色又
末其褚家書風待細究其實癸巳三月俟吉識

去夏宅委敕日以便示之
既了念勿以吾廿四日山之为
庶廿五日山之新年乃为友
安不恃此分刻准家之刻
廿五也其以清洁今来为

以強其志近如此气兄之道
致使四郡飛白以為河朔
掌不
每念長風帖賢室帖並為一紙亦後人臨書
用筆尚稱流利然施力過重點畫時缺爽
利美氣因仿其格式而已癸未三月侯吉諒

省別具足下大小問為慰多
分張念足下懸情武昌諸
子亦多遠宦足下兼懷
並數問不老婦頃疾篤
救命恒憂慮餘粗平安
知足下情至

遠宦帖用筆精妙

癸巳三月 侯吉諒

十一月廿七日羲之報得十四十
一日二書知問為慰寒切比
各佳不念憂老久懸情吾
食至少劣劣力因謝司馬書
不一一羲之報

寒切帖筆法極精
惜乎墨色磨損過
甚矣 癸巳侯吉諒

千嘔帖亦唐宋臨本也筆意當自刻本而來而轉折
亦未精到眼力手力皆未入流古人見今人所臨如是
當亦拱手而已癸巳三月侯吉諒

馮主吾言難未報庸
不坊兄口古恨老叶波未
臨谿能末輝自六左上
雲月末尚去重卧旦
便西天而不西主不去

安口左未筌时言之属
古乞人耻

上虞帖墨跡本點畫粗疏並泥金瘦金
書題籤皆為偽作雖收入印本亦當分辨
癸巳三月以右軍墨跡為書課因以右軍
筆意書此當略復廬觀侯吉餘

大富貴亦壽考

來世耶

大道帖字大墨豐濃筆勢連綿垂注而先
字收尾向上使全幅節奏變化呼應真神來
之筆也然是帖當精熟後放手縱意氣餒者
必難副之癸巳三月後吉游書

三引禳九人憂

不應浹不大春宙洼

行禳帖用筆跌宕當與文意相關惜乎
後文割裂裒已不能追癸巳三月侯吉諒

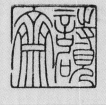

今日雨後未果東主快想

能於言活而云便為吾

永以為訓妙絕無已當其天

晴与春水法法藝高為於

粗也

雨後帖乃俗手臨本其行草雜氣韻
不順盖未得右軍筆法真蔵也後書好

妹之顏情地難逮之

言而言之信且夕學視之

便大扺形褚善也古

丞候尚由情感岜吾善

日藝乃不稱日子

癸巳春
侯吉諫

臨王羲之十七帖

侯吉諒

十七帖 三〇四年第七通用冬狼

純尾高惡善廣興仿古

色紙甲午八月侯吉諒

十七日先生郭司馬未去

石白汋忘生為先生以

收堂忘故妈字

吾高東祖之泒佳觀吾

丙逸民之惟久吾吏問以

才波及民以菩甲語部

茔孫之面丙新吏府玖主

龍德而隱者也，不易乎世，不成乎名，遯世无悶，不見是而无悶，樂則行之，憂則違之，確乎其不可拔一端

天放書

竹石為什麼於六陸

時出昌不孩任惶岩言先後

工生但增新悅汗積雪游

空五十年中江學任如

豈美本友秋皆盡波泊

言云甲平以未修。如河西文

吾於長久狃為易之大者
以立身時而波而三言保
達乃土誠生但吾惆悵
吾言りま言言言連
艦不可不可當西郡
連去四

聰近葉孫安在但在必勤

之小大主王安也之乙甾

亦不传喜盂不可招必

采之衣丙聪平之庚

已甾不不宗此兒風又芳

象隹是以作了亦如也传信

亳宣亦刀

云六年政方都无能兼

尝淮法大营也起没熟加

跋义吾着考不顺推之

人理以住为序生但巧哥

该猪言画不以示要言一

趙甸沒紙拔沒崇言之六
但尚保波以侵此邪句得
吾言于果此孤一故亲予
也

當之不為浮遊去山川法
奇物雄昌考古太仲三
考群为小佛生波郡为
易奇美乍至遊因言之云
也而内果岂了尔近少
人之平主时尔言連此

聚其所有而未尝有錢

坡去未有勤理平委吾

及之在坡空没邻嵘屑

而楹室不朽之坐高夕作

言庭以池於坡矣

老夫老老少少四為至為

公情急云盈情去為法

子之為畫宮云云重惟

若如四小老媽作疾為

米家恆重重保粗手安

大云情去

去夜陰云亦欲破竹枝也

主峰主人匆匆為老去也

石分布々々去々亦重

之主

天葆齋以平聲為韻語

不可語志乃嘗要業

朱雲仁久仍左徒涉至

士涉燕不犯差之因言之

差至士而光達

旦夕勤靜清和珍之
六女毫々々時州將種公告
至情令之六如女豕也兩嘗
久弘任如尚嘗此仁祖日
佳言最此破如居于云

祖母氏泾殊不安頼左

家與居吉迁七十也甚佳

有治理極善住以次勿

来示云了至好四未住

不別也

吾友七芝妙古同生婚姻
以事唯一小者尚未婚于
而此一婚便泛主渡六内於
而吾十六人之至目高之云
情主要曲郝空云

黃君衛司為物如物子雲
古吾後不

立法周吾孫　高為不
生今為以左吾人吾以而此
志不乞人依云云室光

古者澹时清左是澹

河帝时立传古画三皇

五帝以本伪古画又精

妙古画观如伏古画

古不名因羲所蜀可

冯不法空告

清泚茧如石四粗不安眭临临

載在遠音四不如趔情习

如庭蒚不菜西公私不恨

六口云士夹予鞹吾岁

夏雄法四拉三八而空不汲

清左老兄法為所當尽
曰蜀布云牛老珠此
以層樓觀古是素時
司馬錯江臨之人喜把
快然為尔不得之死為
老廣奥中

陶云六橋劉好桃葉之輕古
云六主戎諓乃要也是積氣積氣以
近之泓浮浮積氣方面
近之來浮吾比志古來
老希此氣其之堅孤欠
又以尚一嘆

陂泽渟潴菱芡而已矣皆故

櫻桃　子皆囊盛為函封多不生

青李　来禽

日给滕

之六江汎汎此菜住而为
故子尚种之此种波
故桃李生也吾莴苔喜
种菜人在田里唯以氏
而亦都喜及之六故此
子志大更君

古波清鑾東光沒乃江
土乎學云敬是名雲
丑山川而勢乃尓侭以
不遊目

沒詒丹火井七而不之六
日見不而多廣賣丹皇云

雲安志去菁之菁予
岸危之久而殿中却筆
高迢玉云之六中表不
以達老去之之六為
六审空玉資而海小形
之六而回設之於江之
故老遠坂

臨摹王羲之的意義與方法 ◎文／侯吉諒

王羲之的書法是中國文化的至尊珍品，一千多年來，沒有一個學習書法的人不受王羲之的影響。

在照相印刷普及之前，人們只能從碑刻拓本學習書法；在碑刻與手寫之間，存在許多材料、工具與技術上的鴻溝，沒有見過書法真蹟的人，很難準確掌握臨寫的分寸。學習書法因而存在許多錯誤觀念，學習的功效也因而曠日費時。

照相印刷普及之後，以往只有皇室、貴族、大收藏家可以看得到書法珍品，終於化身千萬，價格又極其低廉，使平民百姓得以欣賞、擁有，並以之為學習書法的範本，從學習書法的角度來說，現代人可以說比古人幸運多了。

學習書法，以臨摹古人經典為唯一途徑，臨摹古人經典，以「像」為目標。

然而，人不是機器，臨摹不是描摹，臨摹的功力再精密，也只能到達一定的程度。

因為，書法風格的出現，除了書寫者個人的技術、人文素養，也和書寫者生存時代的地理、物產、科技等等容易被忽略或不容易考察的重要細節息息相關。因此臨摹書法，就物理的性質說，只可能做到某種程度的像而已。

王羲之的年代離我們有一千六、七百年，晉朝人的書寫工具和材料和現代一定相距甚遠，從許多文獻的記載，我們知道晉人甚至連寫字的方法和現代人也有很大不同，在工具、材料、方法都存有很大距離的情形下，如何掌握臨摹的方法與其精密度，便是極大的學問。

臨摹要像，但又要知道某些東西可臨，某些東西不可臨，其中的竅門和禁忌很多，稍有不慎，便容易落入「畫字」的魔道。

書法是寫出來的，然而長久以來，台灣的書法教育卻充斥畫字的方法，原因是比較容易學，也比較容易得獎，但代價卻是無法深入書法的堂奧。雖然畫字教學可能是一種無法避免的手段，但還是應該引導喜歡寫字的人了解正確的方法。

長久以來，我一直推廣「字是寫出來的，不是畫出來的」這個概念，學習書法如果可以擺脫描字、畫字的壞習慣，就比較能享受寫字的樂趣。

【侯吉諒臨摹書法經典】這個系列的目的，在提供書法同好們一個臨摹的參考，再對照經典的墨跡、碑刻，可以更了解經典的典範及意義。

臨摹雖然以像為主要目標，但在整件作品的臨摹過程中，必然有不準確的地方，畢竟人不是機器，不可能完全再現原作的面貌，碰到這樣的情形，學習者還是應該以原作為標準。

我平常練字，單字練習以接近原作為目標，藉以掌握原作的形神、氣韻，並且要寫到能夠完全記憶為止。臨摹整件作品時，有更多的細節要掌握，其中整體的風格統一、氣息流暢更為重要，而不再是力求單字的完美，這個過程，是把經典作品所蘊含的技術與精神，內化為自己書寫功力的重要方法，從一字一字、一句一句、一行一行、一頁一頁，到整件作品，都必須反覆體會，直到寫到「古人上身」的程度，而後才能有點收穫，而後才能深刻體會書法的深度樂趣。

臨摹書法同時也是一種深度的閱讀，只有透過臨摹，才能了解古人寫字當下的心境，以及包含在書寫技術與文字內容之中的文化意涵，但願喜歡書法的朋友們不要忽略了書寫技術之外的美好境界。

關於「王羲之傳本墨跡」 ◎文／侯吉諒

由於各種原因，王羲之的書法已經沒有任何真跡傳世。書法史上最重要的書法家，竟然連一件真跡都沒有，確實是令人非常遺憾的事實。

幸好唐太宗是王羲之的大粉絲，唐朝又是書法史上臨、摹、刻等等書法複製技術最高明、最發達的時期，因此我們至少還有二十多件唐朝複製的王羲之墨跡可以參考，以茲領略王羲之的書法成就和魅力。

在現存的王羲之墨跡中，可以分為臨、摹兩種，臨是對著書法臨寫，成品的價值取決於臨寫者本身的書法能力，也不可避免的會偏離原作的面貌，王羲之傳本墨跡中最有名的是傳為歐陽詢和褚遂良臨寫的〈蘭亭序〉。

其他的傳本墨跡，主要是摹本，最有名的，也是〈蘭亭序〉，其中最好的是「神龍半印本」，是唐太宗令馮承素、趙模、諸葛貞、韓道政、湯普澈等人就原作描摹而成，由於描摹的技術極為高明，一般相信忠實的複製了王羲之書法的原貌。

其他官方摹本中最有名的，是武則天時期的《萬歲通天帖》。王羲之的後裔王方慶向武則天進獻家藏王氏家族的前賢真跡，其中有王羲之的〈姨母帖〉、〈初月帖〉。武則天命人臨摹之後將真跡賜還給王方慶，如今卻只有摹本留存，現收藏於遼寧博物館。

另一種墨跡，並沒有記載是什麼人、什麼時代摹的，但以其精緻的程度、所使用紙張的種類，可以判斷應該也是唐代皇室工匠的成品。其中〈喪亂帖〉、〈二謝帖〉、〈得示帖〉摹在同一張紙上，唐朝就傳至日本，為日本皇室收藏，保存狀況非常完好。〈哀禍帖〉、〈孔侍中帖〉、〈憂懸帖〉也是摹在同一張紙上，唐朝就傳至日本。日本私人收藏的〈妹至帖〉和二〇一二年首度面世的〈大報帖〉，則是同紙分割為二的摹本。

〈平安帖〉、〈何如帖〉、〈奉橘帖〉也是摹在同一張紙上，現藏於台北故宮博物院。〈遠宦帖〉有宋徽宗親筆題籤，和〈都下帖〉、〈秋月帖〉以及被乾隆列為「三希」之首的〈快雪時晴帖〉，現都藏於台北故宮博物院。

摹本之外，還有少數不知名書法家、不明年代的臨寫本，如：天津博物館收藏的〈寒切帖〉；普林斯頓大學收藏的〈行穰帖〉；上海博物館收藏的〈上虞帖〉、〈大道帖〉、〈長風帖〉、〈賢室帖〉、〈飛白帖〉以及〈干嘔帖〉等。書寫品質優劣不一，保存狀況也不一定良好，但作為歷史上難得留存的王羲之書法臨本，依然受到重視。

《十七帖》簡介

◎文／侯吉諒

《十七帖》是王羲之最有名的草書書簡匯刻集成，從帖子末尾有敕押和褚遂良跋尾判斷，《十七帖》應是從唐太宗內府所收的大量王羲之法帖中精選組合而成，但也有人認為《十七帖》刻本晚於唐朝，敕押和褚遂良跋尾都是移花接木。

但不管如何，《十七帖》中〈遠宦帖〉、〈遊目帖〉存有精緻摹本，和刻本比較，可以看出《十七帖》相當忠實傳達了墨跡書寫特色。

《十七帖》一直是學習書法的草書經典，歷代並衍生出各種刻本，也成為收藏珍品。

《十七帖》凡涉及王羲之問蜀、遊蜀、求藥以及兒女婚嫁等內容的書簡都是寄給當時蜀太守周撫的，其他則無法確認寄給何人。

《十七帖》中諸帖均缺少常見尺牘中的「月日名白」，也沒有晉人法帖中常見的弔喪問疾等忌諱不吉之內容，可以證明《十七帖》是經過整理編排的，並非王羲之書簡的原始完整面貌。

傳世的《十七帖》可分為三個系統，一是末尾有敕押和褚遂良跋尾的刻本——稱為「館本」（或「敕字本」）；二是傳南唐唐李煜得自唐賀知章臨本置於澄心堂，並刻以傳世——稱為「賀監本」；三是臨摹本，有傳世的和敦煌所出臨本。另外，宋代《淳化閣帖》、《大觀帖》等集帖亦收部分散帖，但精細程度已經不如《十七帖》。明朝刻帖之風興盛，因而也有私人摹刻的各種版本。傳世「館本」最完整的是現藏日本的三井本。

王羲之墨跡書法釋文

〈姨母帖〉

十一月十三日,羲之頓首、頓首!頃遭姨母哀,哀痛摧剝,情不自勝。奈何!因反,慘塞不次。王羲之頓首、頓首。

〈初月帖〉

初月十二日,山陰羲之報:近欲遣此書,停行無人,不辦。遣信昨至此,且得去月十六日書,雖遠,為慰。過囑,卿佳不?吾諸患殊劣!殊劣!方陟道,憂悴,力不一,羲之報。

〈平安帖〉

此粗平安。脩載來十餘日,諸人近集,存想明日當復悉來,無由同增慨。

〈何如帖〉

羲之白:不審、尊體比復何如?遲復,奉告,羲之中冷無賴,尋復白,羲之白。

〈奉橘帖〉

奉橘三百枚,霜未降,未可多得。

〈快雪時晴帖〉

羲之頓首。快雪、時晴,佳,想安善,未果,為結。力不次。王羲之頓首。山陰張侯。

〈秋月帖〉

七月一日,羲之白:忽然秋月,但有感嘆。信反,得去月七日書,知足下故羸疾,問觸暑遠涉,憂卿不可言。吾故羸乏,力不具,王羲之白。

〈都下帖〉

得都下九日書。見桓公當陽去月九日書。久當至洛,但運遲可憂耳。蔡公遂委篤,又加癤下,日數十行,深可憂慮。得仁(祖廿六日問,疾更委篤,深可憂!當今人物眇然,而艱疾若此,令人短氣。)註:括號內為佚文。

〈喪亂帖〉

羲之頓首:喪亂之極!先墓再離荼毒,追惟酷甚,號慕摧絕,痛貫心肝,痛當奈何!奈何!雖即脩復,未獲奔馳,哀毒益深,奈何!奈何!臨紙感哽,不知何言!羲之頓首!頓首!

〈二謝帖〉

二謝面未?比面,遲詠良不靜。羲之女愛再拜,想邰兒悉佳。前患者善。所送議當試,尋省。左邊劇。

〈得示帖〉

得示,知足下猶未佳,耿耿。吾亦劣劣。明日出乃行,不欲觸霧故也。遲散。王羲之頓首。

〈頻有哀禍帖〉

頻有哀禍,悲摧切割,不能自勝。奈何!奈何!省慰,增感。

〈孔侍中帖〉

九月十七日,羲之報:且因孔侍中信書,想必至。不知領軍疾,後問。

〈憂懸帖〉

憂懸不能須臾忘心,故旨遣取消息。羲之報。

〈游目帖〉

省足下別疏，具彼土山川諸奇。揚雄〈蜀都〉，左太冲〈三都〉，殊為不備悉。彼故為多奇，益令其遊目意足也。可得果，當告卿求迎，少人足耳。至時示意。遲此期，真以日為歲。想足下鎮彼土，未有動理耳。要欲及卿在彼，登汶領峨眉而旋，實不朽之盛事。但言此，心以馳於彼矣。

〈長風帖〉

每念長風，不可居忍。昨得其書，既毀頓，又復壯溫，深可憂。

〈賢室帖〉

知賢室委頓，何以使爾，甚助耿耿，念勞心。知得廿四問，亦得叔虎廿二日書，云新年乃得發。安石昨必欲剋潘家，欲剋，廿五日也。足下以語張令未？前所經由，足下近如似欲見。今送。

〈飛白帖〉

致此四紙飛白，以為何似？能，學不？

〈遠宦帖〉

省別具，足下大小問為慰。多分張。念足下懸情，武昌諸子亦多遠宦。足下兼懷，並數問不？老婦頃疾篤，救命，恆憂慮。餘粗平安。知足下情至。

〈寒切帖〉

十一月廿七日，羲之報：得十四、十八日二書，知問，為慰。寒切，比各佳不？念憂勞，久懸情。吾食至少，劣劣！力因謝司馬書，不一一。羲之報。

〈干嘔帖〉

足下各如常。昨還殊頓。胸中淡悶，干嘔轉劇，食不可強，疾高難下治，乃甚憂之。力不具。王羲之。

〈上虞帖〉

得書知問，吾夜來腹痛，不堪見卿，甚恨。想行復來。修齡來經日，今在上虞，月末當去，重熙旦便西，與別，不可言。不知安所在，未審時意云何，甚令人耿耿。

〈大道帖〉

大道久不下，與先未然耶。

〈行穰帖〉

足下行穰九人還示，應決不？大都當任。

〈雨後帖〉

今日雨後，未果奉狀，想□能於言話，可定便得書問，永以為訓。妙絕無已，當其使轉。與都下宣信，戴適過於粗也。羲之。

〈妹至帖〉

妹至羸，情地難遣，憂之可言，須旦夕營視之。便大報，期轉呈也，知不快，當由情感，如佳，吾日弊，為爾解日耳。

王羲之《十七帖》釋文

〈郗司馬帖〉

十七日先書，郗司馬未去，即日得足下書為慰。先書以具示，復數字。

〈逸民帖〉

吾前東，粗足作佳觀。吾為逸民之懷久矣，足下何以方復及此，似夢中語耶。無緣言面為歎，書何能悉？

〈龍保帖〉

龍保等平安也，謝之，甚遲見卿，舅可耳，至為簡隔也。

〈絲布帖〉

今往絲布單衣財一端，示致意。

〈積雪凝寒帖〉

計與足下別，廿六年於今，雖時書問，不解闊懷。省足下先後二書，但增嘆慨。頃積雪凝寒，五十年中所無。想頃如常，冀來夏秋間，或復得足下問耳。比者悠悠，如何可言。

〈服食帖〉

吾服食久，猶為劣劣。大都比之年時，為復可可。足下保愛為上，臨書但有惆悵。

〈知足下帖〉

知足下行至吳，念違離不可居，叔當西耶。遲知問。

〈瞻近帖〉

瞻近無緣省苦，但有悲歎。足下小大悉平安也。云卿當來居此，喜遲不可言。想必果言苦有期耳。亦度卿當不居京，此既避，又節氣佳，是以欣卿來也。此信旨還，具示問。

〈七十帖〉

足下今年政七十耶？知體氣常佳，此大慶也。想復懃加頤養。吾年垂耳順，推之人理，得爾以為厚幸，但恐前路轉欲逼耳。以爾要欲一遊目汶領，非復常言。足下但當保護，以俟此期，勿謂虛言，得果此緣，一段奇事也。

〈蜀都帖〉

省足下別疏，具彼土山川諸奇，揚雄《蜀都》，左太冲《三都》，殊為不備悉。彼故為多奇，益令其遊目意足也。可得果，當告卿求迎，少人足耳。至時示意。遲此期，真以日為歲。想足下鎮彼土，未有動理耳。要欲卿在彼，登汶領峨眉而旋，實不朽之盛事。但言此，心以馳於彼矣。

〈遠宦帖〉

省別具，足下小大問為慰，多分張，念足下懸情，武昌諸子亦多遠宦，足下兼懷，並數問不？老婦頃疾篤，救命，恒憂慮，餘粗平安，知足下情至。

〈邛竹帖〉

去夏得足下致邛竹杖皆至。此士人多有尊老者，皆即分布，令知足下遠惠之至。

〈天鼠膏帖〉

天鼠膏治耳聾，有驗不，有驗者乃是要藥。

〈朱處仁帖〉

朱處仁今所在，往得其書，信遂不取答，今因足下答其書，可令必達。

〈且夕帖〉

且夕都邑動靜清和。想足下使還一一，時州將桓公告，慰情。企足下數使命也。謝無奕外任，數書問，無他。仁祖日往，言尋悲酸，如何可言。

〈胡母帖〉

胡母氏從妹平安。故在永興居，去此七十也。吾在官，諸理極差，頃比復勿勿。來示云，與其婢問，來信□不得也。

〈兒女帖〉

吾有七兒一女，皆同生。婚娶以畢，唯一小者尚未婚耳。過此一婚，便得至彼。今內外孫有十六人，足慰目前。足下情至委曲，故具示。

〈嚴君平帖〉

嚴君平、司馬相如、楊子雲，皆有後不？

〈譙周帖〉

云譙周有孫□，高尚不出。今為所在，其人有以副此志不？令人依依，足下具示。

〈漢時講堂帖〉

知有漢時講堂在，是漢何帝時立此。知畫三皇五帝以來備有，畫又精妙，甚可觀也。彼有能畫者不？欲因摹取，當可得不？信具告。

〈諸從帖〉

諸從並數問，粗平安。唯脩載在遠，音問不數，懸情。司州疾篤，不果西，公私可恨。足下所云皆盡事勢，吾無間然。諸問想足下別具，不復一一。

〈成都城池帖〉

往在都見諸葛顯，曾具問蜀中事，云成都城池門屋樓觀，皆是秦時司馬錯所脩。令人遠想慨然。為爾不？信乙乙示，為欲廣異聞。

〈旃罽帖〉

得足下旃罽、胡桃藥二種，知足下至，戎鹽乃要也，是服食所須，知足下謂頃服食，方回近之，未許吾此志，知我者希，此有成言，無緣見卿，以當一笑。

〈藥草帖〉

彼所須此藥草，可示，當致。

〈來禽帖〉

青李、來禽、櫻桃、日給滕，子皆囊盛為佳，函封多不生。

〈胡桃帖〉

足下所疏，云此菓佳，可為致子，當種之。此種彼胡桃皆生也。吾篤喜種菓，今在田里，唯以此為事。故遠及。足下致此子者，大惠也。

〈清晏帖〉

知彼清晏歲豐，又所出有無乏。故是名處。且山川形勢乃爾，何可以不遊目？

〈鹽井帖〉

彼鹽井、火井皆有不？足下目見不？為欲廣異聞，具示。

〈虞安吉帖〉

虞安吉者，昔與共事，常念之，今為殿中將軍。前過云，與足下中表，不以年老，甚欲與足下為下寮。意其資可得小郡，足下可思致之耶？所念，故遠及。

詩人畫家——侯吉諒

他是詩人、畫家，同時擅長書法、篆刻及散文創作。師承前台北故宮副院長江兆申先生。

已在台灣、美國、日本等地舉辦過數十次書畫展。二〇〇四年受邀赴華盛頓展覽，同時應邀至美國國務院、馬里蘭大學演講並示範。

他熱愛古典傳統藝術，著迷科技時尚美感，其文學風格精緻凝練、長於變化，多次獲得「時報文學獎」。已出版詩集《交響詩》等七本，散文集《石上書法》等十八本，書畫作品集《筆墨新天》等九本。

他不斷創造美麗動人的藝術，專心文學藝術創作，並致力推展台灣的書法教育。

侯吉諒首創以數學、幾何、物理、力學來解析書法觀念及賞析，於《如何寫書法》、《如何寫楷書＋臨摹九成宮》（木馬文化）；【侯吉諒書法講堂】（聯經）幾本書中公開他的書寫秘技。長年優游於文學、書法、水墨、篆刻的心路歷程，點滴記錄在《神來之筆》（爾雅）。《紙上太極》（木馬文化）展現生活中的書法美學與境界探索。《如何看懂書法》（典藏）強調「書法是肩負著文字、文學與文化的傳承及心靈的寄託。」

書法是文化的根本，透過《如何欣賞書法》（藝術家）讓喜愛書法的人，有系統地瞭解書法，進而喜愛書法、學習書法，擁有正確的觀念與態度深入欣賞書法，從而理解時代的風格對生活、文化的影響與意義。

本書設計使用紙張

王國財／澀柿紙、仿金粟山藏經紙、金花五色紙

黃煥彰／細羅紋雁皮紙、黃金細羅紋

本書書法使用紙張

王國財／精製羅紋、金宣、銀宣、桑斑雁皮

廣興紙寮黃煥彰精製仿宋楮皮羅紋、雁皮細羅紋

侯吉諒臨王羲之墨跡・十七帖／侯吉諒作.——
初版.
——新北市：臺灣商務,2015.01
　　面；　公分
　ISBN 978-957-05-2981-4(平裝）

　1. 法帖

943.5　　　　　　　　　　　　103025567

侯吉諒 臨摹書法經典

侯吉諒臨 王羲之墨跡・十七帖

作者	侯吉諒
發行人	王春申
副總編輯	沈昭明
編輯部經理	葉幗英
校對	吳素慧
美術設計	四點設計 湯麗薇

出版發行	臺灣商務印書館股份有限公司
	23150 新北市新店區復興路 43 號 8 號
電話	(02)8667-3712
傳真	(02)8667-3709
讀者服務專線	0800056196
郵撥	0000165-1
E-mail	ecptw@cptw.com.tw
網路書店網址	www.cptw.com.tw
網路書店臉書	facebook.com.tw/ecptwdoing
臉書	facebook.com.tw/ecptw
部落格	blog.yam.com/ecptw

局版北市業字第 993 號
初版一刷：2015 年 1 月
定價：新台幣 720 元